D0636091

54055686

NOTA DEL EDITOR

Habiendo agotado rápidamente la primera tirada de 1/2KILO, hemos querido aprovechar la presente edición para corregir erratas. El caso es que no habiéndolas encontrado nos limitamos a agregar la página que Ud. esta leyendo con el único fin de cumplir con nuestros lectores y los funcionarios del correo. Esta página y la subsiguiente son en definitiva, fundamentales, ya que nos permiten alcanzar un importante objetivo de este libro: los quinientos gramos netos. El correcto pesaje, nos ubica, como a los grandes pugilistas, en nuestra categoría adecuada. Lo que ofrecemos es como prometimos, 1/2KILO de dibujos, íconos y viñetas.

PUBLISHER'S NOTE

We are happy to announce that the first edition run of 1/2KILO has completely sold out. By way of this second edition we have strived to address any errata in the previous edition. Not having found any, we have limited ourselves to simply adding the page you are now reading; it's only purpose is to fulfill the promise made to our readers and postal workers. This page (and the next one) are in fact fundamental to this book since they allow us to reach an important objective: reaching five hundred grams net weight. We estimate that this now accurate weight places the book, like great pugilists, in its appropriate category. Thus, we bring to you, as promised on the cover of this book, 1/2KILO— 500 grams net weight of drawings, icons and vignettes.

NOTA DO EDITOR

Havendo esgotado rapidamente a primeira tiragem de 1/2Kilo, a gente quis aproveitar essa edição para corrigir erratas. Como não as encontramos, temos nos limitado a acrescentar essa página aqui, com o único fim de cumprir com nossos leitores e funcionários do correio. Esta página e a seguinte são, em definitiva, fundamentais, já que nos permitem alcançar um importante objetivo: os quinientos gramas netos. Estimamos que, agora sim, o peso correto, ubica o livro –como aos grandes pugilistas– na categoria adequada. O que vem a continuação, é então, o que se promete na capa: 1/2Kilo de desenhos, ícones e vinhetas.

Sol Sun Sol • **CD** CD CD • **Tragicomedia** Tragicomedy Comédia trágica • **Clavo** Nail Prego • **Martillo** Hammer Martelo • **Horno** Oven Forno • **Microondas** Microwave oven Microndas • **Rey** King Rei • **Corona** Crown Coroa • **Un libro** A book Um livro • **Otro libro** Another book Outro livro • **Llave en mano** Brand new Chave na mão • **Casa** House Casa • **Tarugo** Peg Bucha • **Mecha** Drill bit Mecha • **Antropofagia** Anthropophagy Antropofagia • **Monaguillo** Altar boy Coroinha • **Lapiz** Pencil Lápis • **Lave** Wash Lavar • **y listo** & wear e usar • **Alfombra** Carpet Carpete • **Mucho gusto** Nice to meet you Muito gosto • **Jabón** Soap Sabão • **Levantando el jabón** Picking up the soap Levantando o sabão • **Whisky** Whisky Whisky • **En las rocas** On the rocks Com gelo • **Velador** Bedside lamp Abajur • **Carrito** Cart Carrinho • **Sillón** Sofa Sofa • **Lucha de marcas** BrandFight Briga de marcas • **Frío** Cold Frio • **Helada** Frost Gelada • **Lavado de dinero** Money laundry Lavagem de dinheiro • **Lavado de conciencia** Conscience laundry Lavagem de conciência • **Cerrado** Closed Fechado • **Abierto** Open Aberto • **1Kg** 2,2 pounds 1Kg • **Lapicero** Pencil holder Lapiseiro • **Cheque** Check Cheque • **Día del Padre** Father's Day Dia dos pais • **Día del Abuelo** Grandfather's day Dia dos avós • **Comida chatarra** Junk food Comida de segunda • **Mal Donald's** Bad Donald's Mao Donald's • **Regalo** Gift Presente • **Botón** Button Botão • **Carrete de película** Film reel Rolo de filme • **Vos elegís** Your Choice Você escolhe • **De vos depende** It's up to you Depende de você • **Fichero** Filing cabinet Ficheiro • **Cajero automático** Cash point Banco 24 horas • **Cerebro** Brain Cérebro • **Silla** Chair Cadeira • **Silla con apoyabrazos**

Armchair Cadeira com apoio para os braços • **Portafolio** Suitcase Valise • **Portafolio con cerradura** Suitcase with lock Valise com cadeado • **Fichero** Index-card system Ficheiro • **Memo** Memo Memorando • **MBO K66-7** MBO K66-7 MBO K66-7 • **TV** TV TV • **Salero** Saltshaker Saleiro • **Flor** Flower Flor • **La mejor flor** The best flower A melhor flor • **Dama** Lady Dama • **Caballero** Gentleman Cavalheiro • **Tornillo** Screw Parafuso • **Mucho** A lot Muito • **Poco** A little Pouco • **César** Steve Eliakim • **y Mónica** and Jules e Leila • **Extra extra** Latest news Extra extra • **Malas noticias** Bad news Notícia má • **Cambio** Change Troca • **Susana** Rosie Ana María • **Moria** Ophra Hebe • **Puros** Cigars Puros • **M&Z** M&Z M&Z • **El camino** The way O caminho • **Obelisco** Obelisk Obelisco • **Un brindis** A toast Um brinde • **Crush** Crush Crush • **Currículum** CV Currículo • **Informes** Information Informações • **Café** Coffee Café • **Buffet froid** Buffet froid Buffet froid • **Buffet chaud** Buffet chaud Buffet chaud • **Sobre** Envelope Envelope • **Punzón** Bradawl Punção • **Un destornillador** A screwdriver Uma chave de fenda • **Castor** Beaver Castor • **Perico** Parrot Papagaio • **Ducha** Shower Chuveiro • **Llovió** It rained Choveu • **y paró** it stopped e parou • **Pomo** Tube Bisnaga • **Petróleo** Crude oil Petróleo • **Campana** Bell Badalo • **$3.50** U$S1.20 R$2,00 • **$2.50** U$S0.80 R$1,00 • **Espátula** Spatula Espátula • **Pollo** Chicken Frango • **Hombre tenedor** Forkman Homem Garfo • **Las tres** Three sharp As tres • **Tarde** Late Tarde • **Mate** "Mate" Chimarrão • **Pava** Kettle Bule • **Trago** Drink Bebida • **Copa de vino** Wineglass Taça de vinho • **Martini** Martini Martini • **Otro brindis** Another toast Outro brinde • **Soltero** Single Solteiro • **Casado**

Married Casado • **Taller de encuadernación** Bookbinding shop Escritório de Encadernação • **Puesto de trabajo** Work station Posto de trabalho • **Ella** She Ela • **Am** Am Am • **Pm** Pm Pm • **Doce y cuarto** Twelve fifteen Meio dia e quinze • **Música del mundo** World music Música do mundo • **América** America América • **De brazos cruzados** No one lifted a finger De braços cruzados • **Mundo feliz** Happy world Mundo feliz • **Heráldica** Heraldry Eraldica • **Olla a presión** Pressure cooker Panela de pressão • **Pecado** Sin Pecado • **Carrete de hilo** Spool of thread Carretel de fio • **Lavado de moto** Motorcycle washing Lavagem de moto • **Navidad** Christmas Natal • **Rodillo** Roller Rolo • **Aerógrafo** Aerograph Aerografo • **Gula** Gluttony Gula • **Nieve** Snow Neve • **Lapiz labial** Lipstick Batom • **Brillo** Gloss Brilho • **Changuito** Trolley Carinho de supermercado • **Derecha** Right Direita • **Felicidad** Happiness Felicidade • **Beep** Beep Beep • **Me parte un rayo** Strike me down Um raio me parte • **Relámpago** Lightning Relampago • **Estrella fugaz** Shooting star Estrela fugaz • **Phillips** Phillips Philips • **Parker** Parker Parker • **Gordo yeta 1.0** Jinx 1.0 Gordo zicado 1.0 • **Gordo yeta 2.0** Jinx 2.0 Gordo zicado 2.0 • **Palita** Little spade Pá • **Inodoro** Toilet Privada • **110/220** 110/220 110/220 • **Araña** Chandelier Aranha • **Mundo stereo** Stereo world Mundo estereo • **Anteojos** Glasses Óculos • **Chomba** Polo shirt Camisa Pólo • **Cocinero** Chef Cozinheiro • **Porta cosméticos** Make up set Porta Cosméticos • **Espléndida** Splendid Esplêndida • **Anticongelante** Antifreeze Anticongelante • **Camión** Truck Caminhão • **Torpedo** Torpedo ice cream Chicabon • **Palito bombón helado** Ice block Picolé • **Agua mineral** Mineral water

Água mineral • **Aceite** Cooking oil Azeite • **Norte** North Norte • **Sur** South Sul • **Lata de pintura** Paint can Lata de tinta • **Taladro eléctrico** Electric drill Furadeira elétrica • **Agujero** Hole Buraco • **Un beso** A kiss Um Beijo • **Otro beso** Another kiss Outro beijo • **Dórico** Doric Dórico • **Hipnosis** Hypnosis Hipnósis • **Eme** M Eme • **Ce** C Ce • **Gorrito** Cap Boné • **Yerra** Branding Yerra • **Sinaí** Sinai Sinai • **Auto moderno** Modern car Carro moderno • **Guantes de cuero** Leather gloves Luva de couro • **Bidón** Oil container Jarra • **Turbina** Turbine Turbina • **Casco** Helmet Capacete • **Periódico** Newspaper Jornal • **Bolígrafo** Ball point pen Caneta • **Éxtasis** Ecstasy ,Extasis • **Chocolate blanco** White chocolate Chocolate branco • **Azteca** Aztec Asteca • **Primer servicio** First service Primeiro serviço • **Cinta** Tape Durex • **Chinche** Thumb tack Chinche • **Sueño** Dream Sonho • **Nuestro sentido** Our feelings Nosso sentido • **Sombra para ojos** Eye shadow Sombra para os olhos • **Perfume** Perfume Perfume • **Silla plegable** Folding chair Cadeira desmontável • **Mesa de reunión** Board meeting Mesa de reunião • **Perro agitado** Tired dog Cachorro agitado • **Perro tranquilo** Calm dog Cachorro tranquilo • **Cachorro contento** Happy puppy Filhote alegre • **Cachorro triste** Sad puppy Filhote triste • **Gajo** Segment Gomo • **Bananas** Bananas Bananas • **Otro taladro** Another drill Outra furadeira • **Otro destornillador** Another screwdriver Outra chave de fenda • **Duda** Doubt Dúvida • **Risa** Laughter Sorriso • **Capelina** Cone Casquinha • **Tóxico** Poison Tóxico • **Tóxico oriental** Oriental poison Tóxico oriental • **Así no** Not like this Assim não • **Así sí** Like this Assim sim • **Final feliz** Happy ending Final feliz •

LU
Z

KI
LO

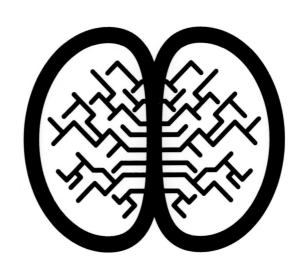

CEREBRO

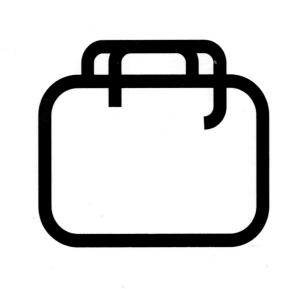

TORNILLO

FE
CA

DU
CH
A

CAMPANA

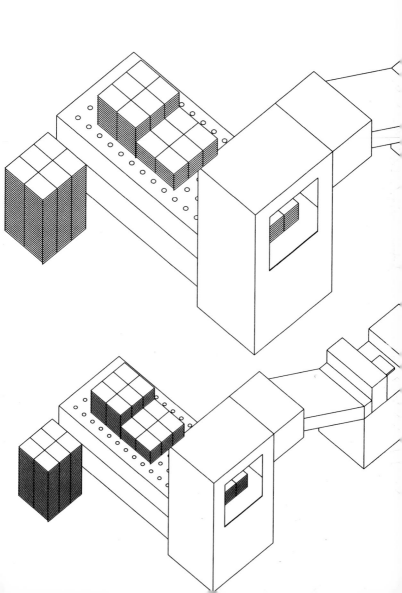

ELLA

12&15

CH
EF

GORRO

AM
OR

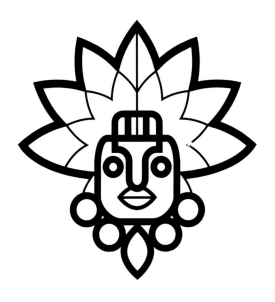

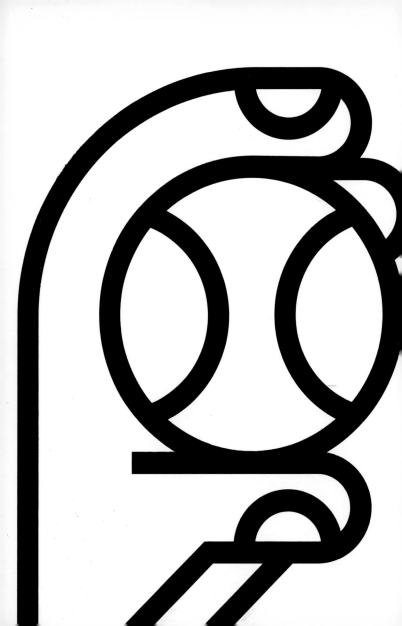

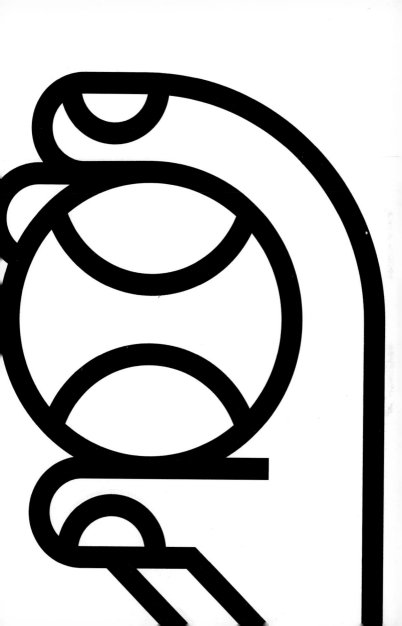

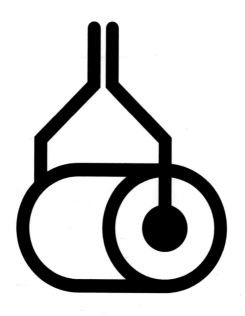

ASUNTOIMPRESOEDICIONES

© 2002, Asunto Impreso ediciones
Pasaje Rivarola 115
(1015) Buenos Aires, Argentina
T (5411) 4372 8138
F (5411) 4383 5152
ediciones@asuntoimpreso.com
www.asuntoimpreso.com/ediciones

© 2002, Hernán Berdichevsky
© 2002, Gustavo Ariel Stecher

Diseño imagenHB

English translation: Cynthia Fridman
Tradução ao portugues El Brazuca Pulenta

Impreso sobre papel ilustración de 170 gr para el interior y
papel ilustración de 350 gr para las tapas,
en el mes de abril de 2002,
por Menos es Mas srl, Lacroze 3280, Buenos Aires, Argentina.
Preimpresión: Dot prepress

ISBN 987-20186-1-8

Queda hecho el depósito que previene la ley 11.723

Impreso en la Argentina

mediokilo son

76kg	Hernán Berdichevsky
79kg	Gustavo Ariel Stecher

Colaboraron

75kg	Pablo Dante Pietrafesa
69kg	Carlos Sandoval
56kg	Mariela Cigliutti
47kg	Verónica Scherini
57kg	Stefania Giandinoto
83kg	Diego Noirat
82kg	Jorge Conti
83kg	Hernán Altamiranda
57kg	Paula Amestoy

www.imagenhb.com
info@imagenhb.com
(5411) 4553 0101
Federico Lacroze 3280
C1426 CQS Buenos Aires Argentina

X